学一百通

中国画基础技法丛书·写意花鸟

兰花

LANHUA 　　陈再乾　陈川◎著

ZHONGGUOHUA JICHU JIFA CONGSHU · XIEYI HUANIAO

✕ 广西美术出版社

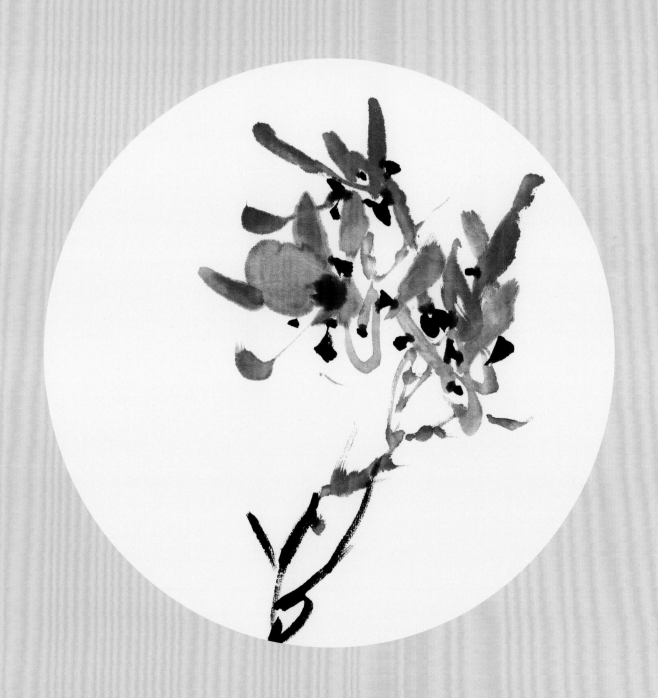

序

中国画是最接地气的高雅艺术。究其原因，我认为其一是通俗易懂，如牡丹富贵而吉祥，梅花傲雪而高雅，其含义妇孺皆知；其二是文化根基源远流长，自古以来中国文人喜书画，并寄情于书画，书画蕴涵着许多深层的文化意义，如有清高于世的梅、兰、竹、菊四君子，有松、竹、梅岁寒三友。它们都表现了古代文人清高傲世之心理状态，表现了人们对清明自由理想的追求与向往。因此有人用它们表达清高，也有人为富贵、长寿而对它们孜孜不倦。以牡丹、水仙、灵芝相结合的"富贵神仙长寿图"正合他们之意。想升官发财也有寓意，画只大公鸡，添上源源不断的清泉，意为高官俸禄，财源不断也。中国画这种以画寓意，以墨表情，既含蓄地表现了人们的心态，又不失其艺术之韵意。我想这正是中国画得以源远而流长、喜闻而乐见的根本吧。

此外，我国自古以来就有许多学习、研读中国画的画谱，以供同行交流、初学者描摹习练之用。《十竹斋画谱》《芥子园画谱》为最常见者，书中之范图多为刻工按原画刻制，为单色木版印刷与色彩套印，由于印刷制作条件限制，与原作相差甚远，读者也只能将就着读画。随着时代的发展，现代的印刷技术有的已达到了乱真之水平，给专业画者、爱好者与初学者提供了一个可以仔细观赏阅读的园地。广西美术出版社编辑出版的"中国画基础技法丛书——学一百通"可谓是一套现代版的"芥子园"，集现代中国画众家之所长，是中国画艺术家们几十年的结晶，画风各异，用笔用墨、设色精到，可谓洋洋大观，难能可贵。如今结集出版，乃为中国画之盛事，是为序。

黄宗湖教授
广西美术出版社原总编辑
广西文史研究馆书画院副院长
2016年4月于茗园草

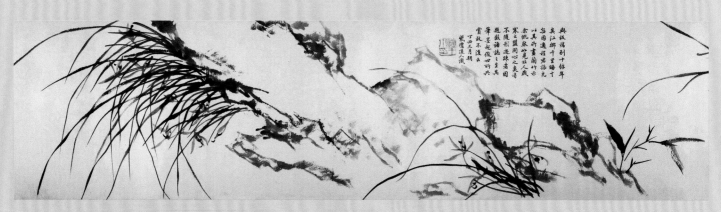

郑燮　兰竹图卷（局部）　34.9 cm×374.7 cm　清代

如兰如墨如诗——画中有书　书中有画

气如兰兮长不改，心若兰兮终不移。借某种地生草本来言志，也许是古人的孤芳自赏，但却掩饰不了花卉自身的优雅。兰，植于幽谷，却有四远闻馨香的美名；长于斗坡曲折、乱石峥嵘中，却有清寂弥高的坚韧意志。是"四君子"中纤巧却不负于疾风的劲草。也难怪古今文人骚客竞相为之倾倒，为其咏叹。它挺拔清丽的姿态寄托了凡间熙攘对翩翩君子的想象，它不似莲花的高洁飘渺，让世人自诩可亲近于它，自比于它，照映于它，终不似它。然而摹之以笔以墨以画，仿之以字以言以诗，略得神采便喜不自胜。

以笔墨描绘兰花的姿态神韵自有难度，兰花的花、叶、茎、根造型纤长秀丽却如刃如剑，花头与茎的组合形态被比作"玉簪斜倚"，有着翩然优美的曲线，根部繁密而破于土石之上，蕴含着意想不到的生命力。兰花自古多被传统文人称为"兰蕙"，黄庭坚在诗中解释道："一干一花而香有余者兰，一干五七花而香不足者蕙。"而以馨香比德的兰则愈显雅致。兰科草本种类丰富，有春兰、蕙兰、寒兰、建兰、墨兰等，在我国已有千余年的栽培历史。

中国写意画的笔法经过磨砺后能恰如其分地描绘出兰花的品质，写意画相对于描摹勾染而言，比较注重笔墨自身审美的艺术形式。中国传统笔墨艺术中常见"书画同源"一说，从审美、技法上看，写意画与书法确有许多相通之处，两者都是中国笔墨艺术中高度意象化审美的集大成者。书法的文字具有更高度的符号化和表意性特征，其章法和审美更需要抽象思维的理解，但两者都将笔墨本身作为抽象审美的对象，这也难怪人们常得出"画中有书，书中有画"的结论来。使用同样的工具——笔墨纸砚，行笔相似的规律——抑扬顿挫，也都巧妙地运用了墨的表现，这些配合以章法，使得作品呈现出千变万化的视觉效果，这正是中国书画中的醍醐味。

画兰重于用笔用墨之精神，画法要体现笔墨本身的魅力，笔笔分明，落笔到提笔讲究一笔而成，不做多余的补填，讲求一笔一画之间水墨形成的浓淡干湿的晕化之美，这若是没有长年苦练运笔的功力是难以企及的，便需要凝练的肘腕配合来发力，还需灵巧多变。这样的运笔一气呵成，描绘出的兰，形态干净利落，花叶生风，若是花头笔墨浓淡得宜，花瓣的玲珑剔透也可表现得惟妙惟肖，既高度概括了兰的外在姿态，也颇得其神采，兰像是有了少年的表情通透而富有生气。因而也可说是"一笔成兰"，具有高度凝练的特征。这种画法要区别于一般的勾填式画法，避免刻板的形态和重复的补笔，绝不能拖泥带水。因而写意画中的用笔也重在一个"写"字，体现出文人画的审美，意在笔先，以寥寥数笔捕捉对象的精气神，要做到游刃有余，甚至更重于笔墨抽离了色彩因素后纯粹构成的美感。谢赫"六法"的首条即是"气韵生动"，随之而来的便是"骨法用笔"。

在章法布局上也可从书法中得到特别的启发，对应不同兰的种类与画面所追求的主题，或是古朴沉稳，或是活泼繁茂，又或是清丽素雅，宜动宜静，不同的氛围需要配合不同的笔法，还需细细琢磨画面的布局。多组花排列组合，则要注意对比关系，多与少、密与疏、整与散，开合有度，主次分明，也就是我们常说的"行气"。要让点画之间顾盼相照，走势上相互贯通，首尾瞻顾，连中有断，似断还连。书法中常有独字成书的作品，写意画兰也可借鉴这种特殊的构图方式，将单朵花作为画幅的主体，这就要求对笔墨形态的表达更为纯熟，"计白当黑"便要苦心经营，既要看到墨色所形成的"正形"，也要考虑墨色留出的纸白——"负形"，两形间的关联与对比不可小觑。掌握好布局和笔势，便可自由构筑画面的"意"，可散淡恬静，可空旷疏朗，也可作虎踞龙盘之势，一叶一兰可以有万千气象，百样姿态。

这种绘画手法就像诗人选词酌句，韵律高妙抑扬顿挫，深入字里行间，笔墨划迹，又有着可细细品评的乐趣。墨色笔痕的交织如诗如歌，酣畅淋漓。

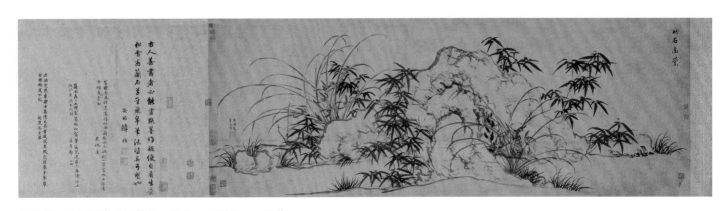

赵孟頫　兰石图卷（局部）　25.2 cm×98.2 cm　元代

一、兰花的画法

（一）兰叶的画法与构成

画兰叶的方法是画草的基本方法，需要注意其中的构成有大、有小、有长、有短、有让、有借、有破等。用笔有提、按、顿、挫等的体现，收笔有迂、回、应等笔法；线条的穿插有画诀所说的"交凤眼""破凤眼"等常用方式。总之，画好兰叶是画好兰花的关键。

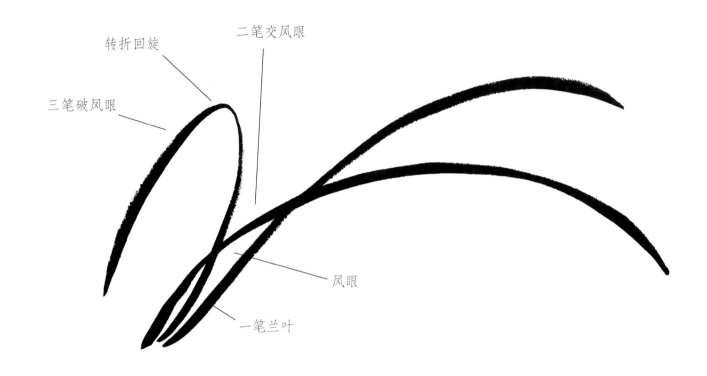

转折回旋

二笔交凤眼

三笔破凤眼

凤眼

一笔兰叶

兰花实物照

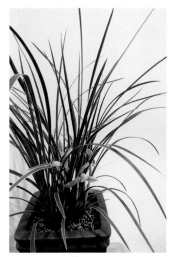

各种用笔的体现

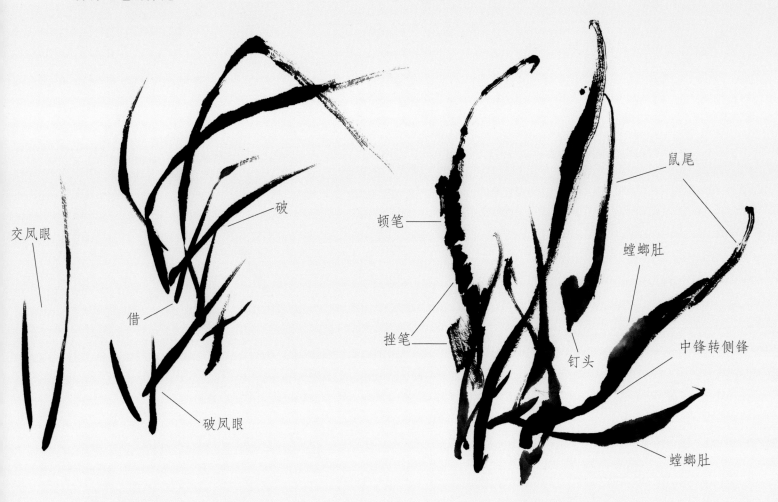

交凤眼

破

借

破凤眼

顿笔

挫笔

鼠尾

螳螂肚

钉头

中锋转侧锋

螳螂肚

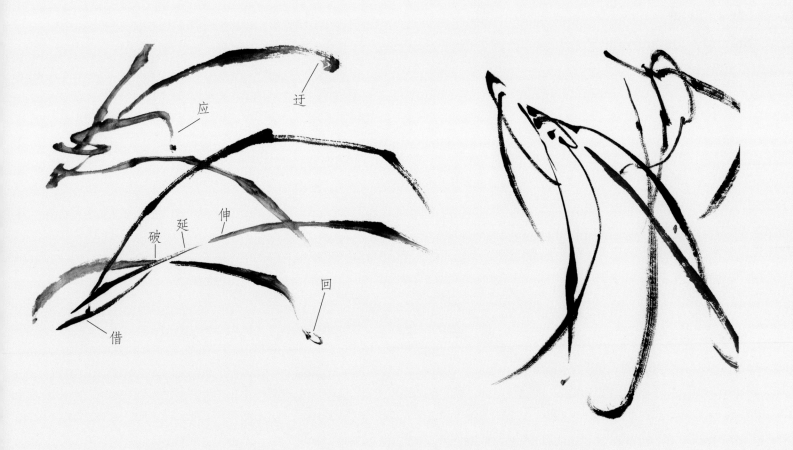

应

迁

破

延

伸

借

回

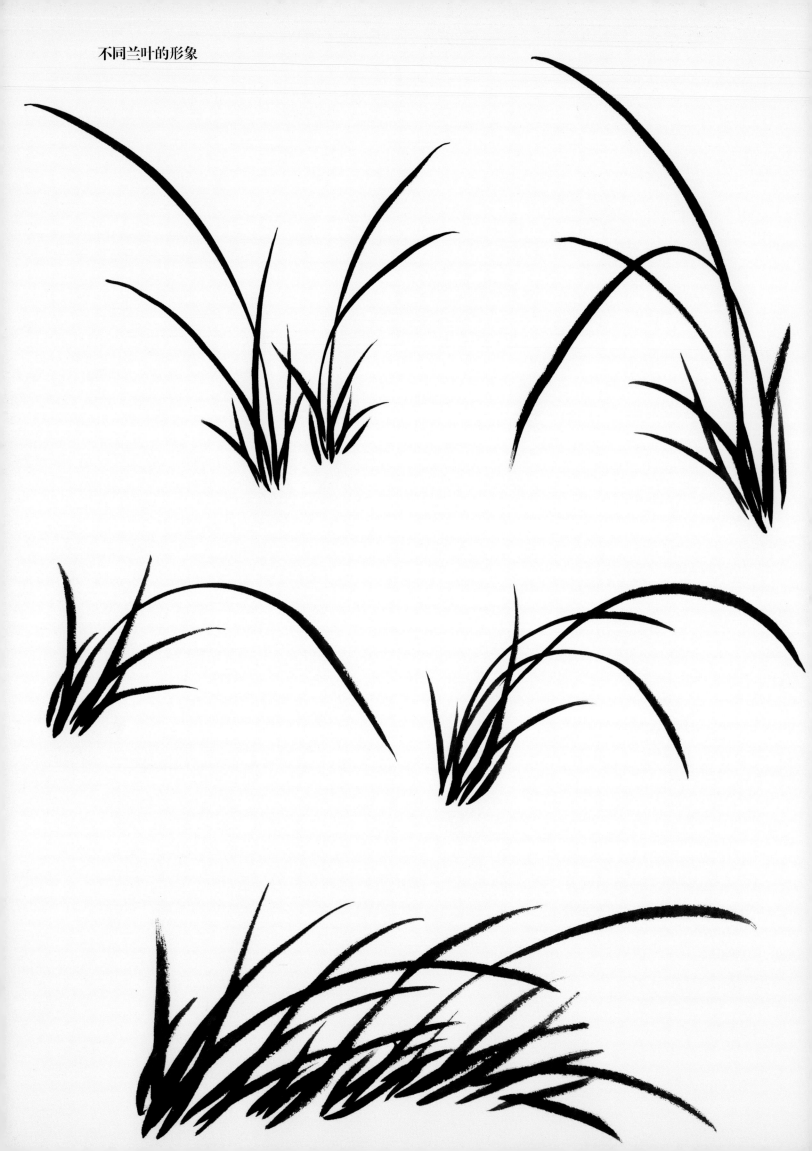

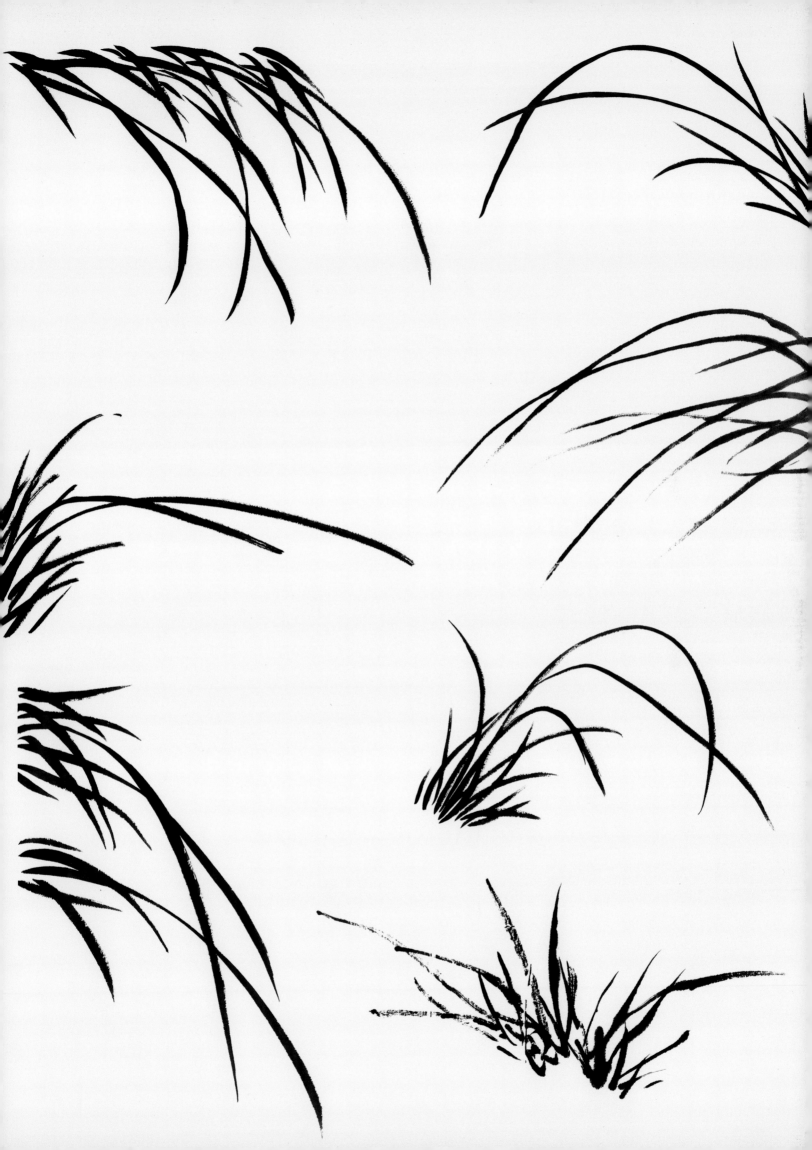

（二）花头的形象及画法

初放花头

半开花头

全开花头

仰视花头

俯视花头

侧面花头

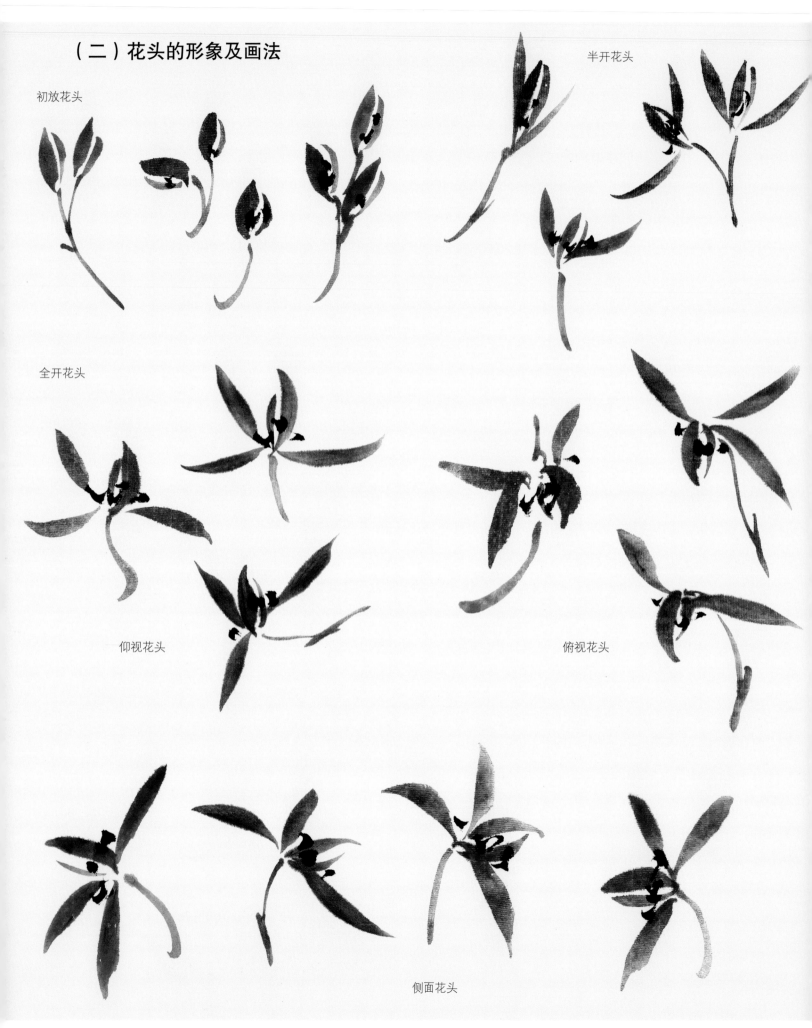

各种角度的花头

花头画法步骤

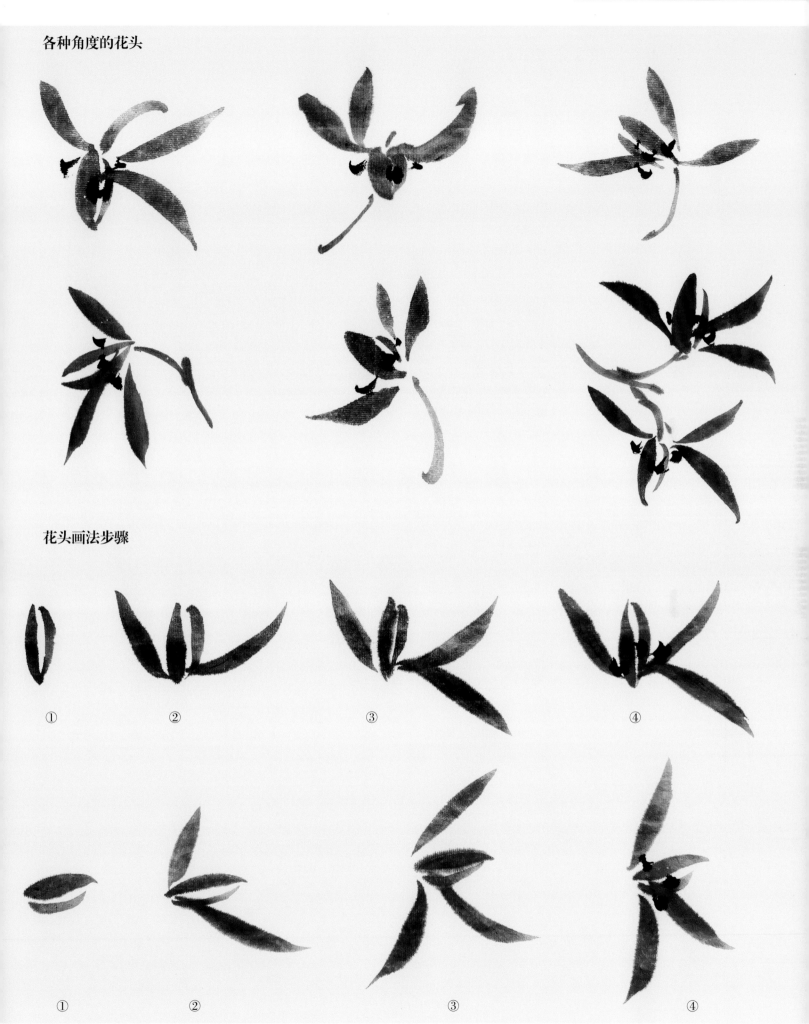

① ② ③ ④

① ② ③ ④

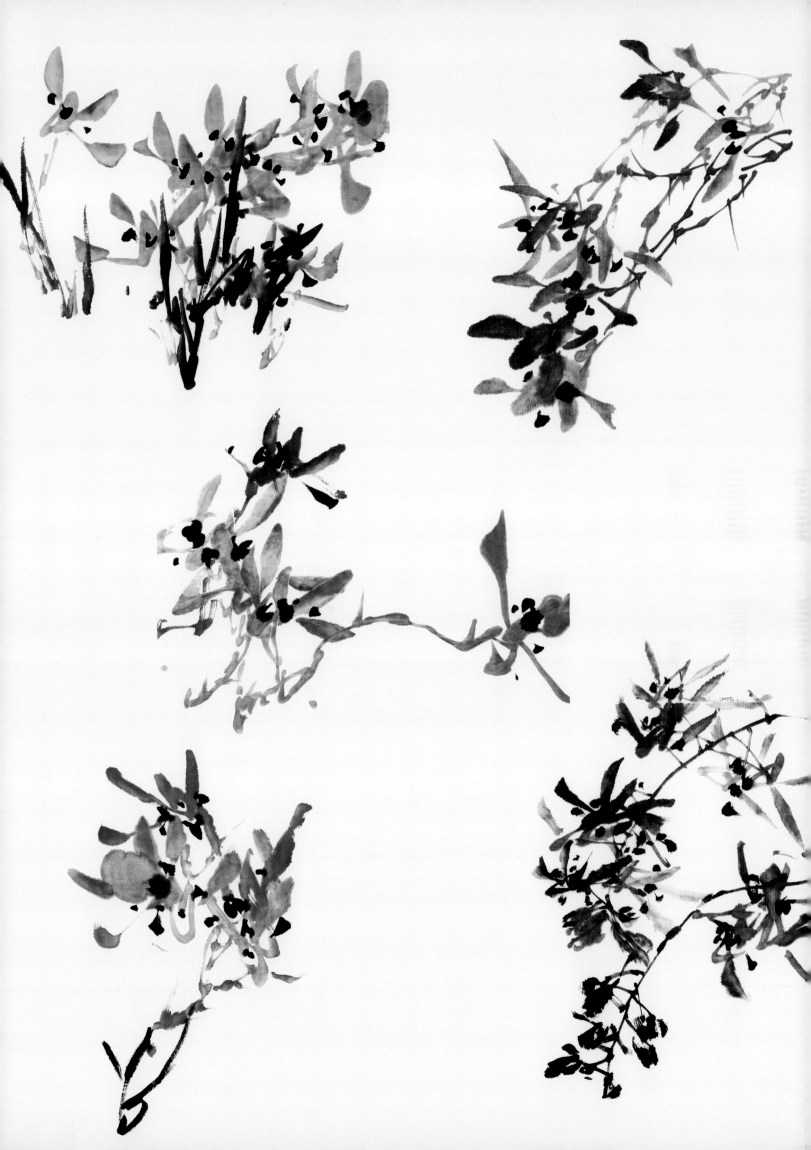

（三）花头与叶子的组合

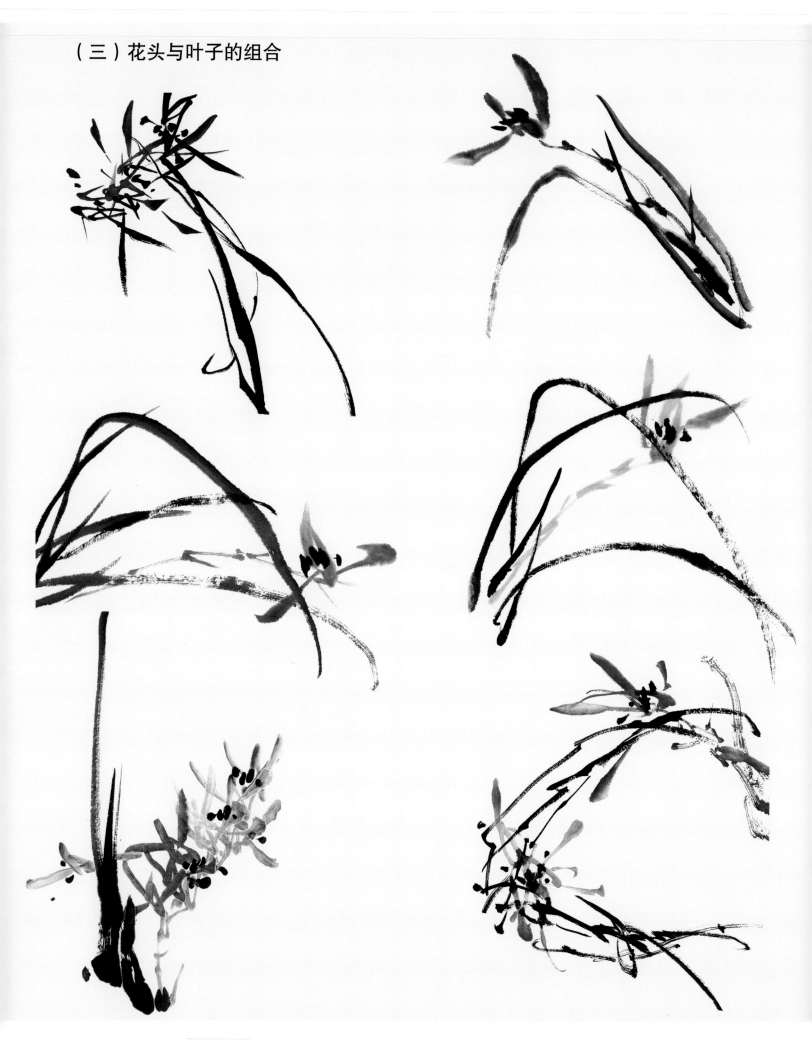

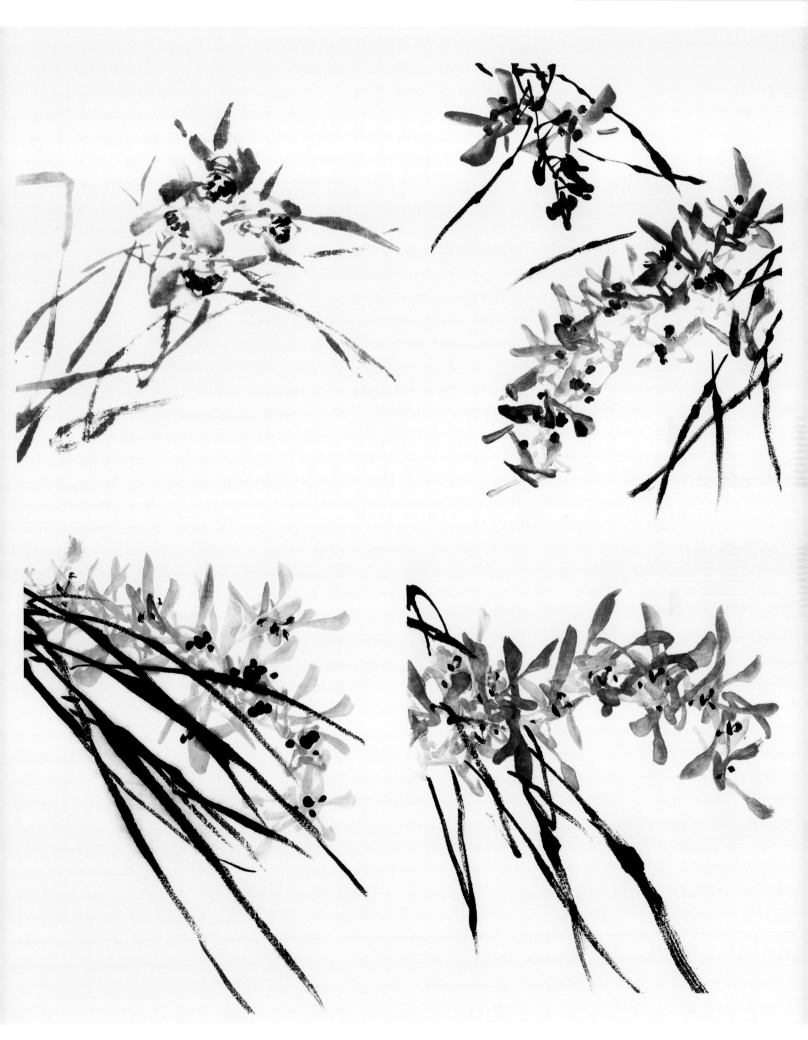

以书法用笔中表现不同字体的运笔来表现兰的个性，为画面平添了许多趣味和生气。在描绘时，书法用笔与兰的种类个性相得益彰。以行书的流转连绵表现一茎上多组花头的繁茂，则像群鱼涌动，灵动活泼；以隶书的强劲顿笔和饱满的转笔来表现的宽兰叶，仿佛迎风而立，充满了力量

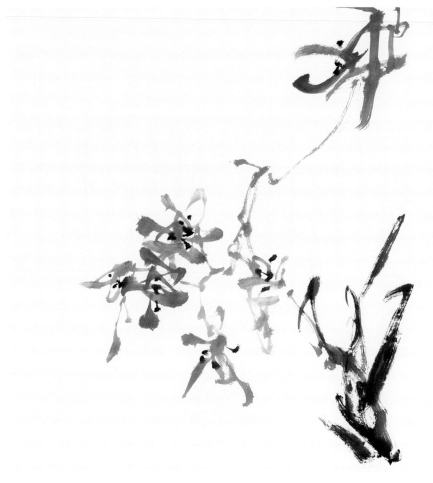

行书笔法画兰花

行书字帖用笔示例

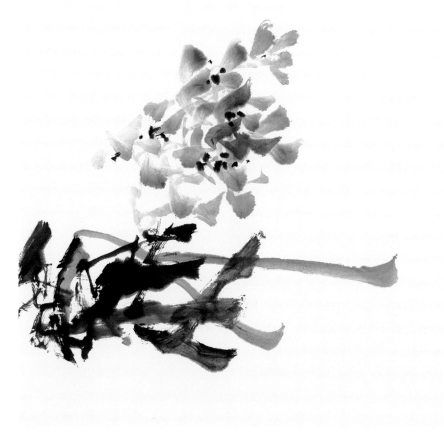

隶书笔法画兰花

隶书碑帖用笔示例

感；以瘦金体的笔道描绘的窄而长的兰叶则铿锵交错，锋利而劲道；以魏碑的遒劲稚拙描绘的短叶，则似刀凿斧劈，斑驳而苍劲，等等。运笔时注重韵律感，或急或徐，跟随创作者的情感流淌，体现出丰富的视觉变化，笔势排布也要因势利导，或松或紧，或疏或密，形成良好的节奏感。

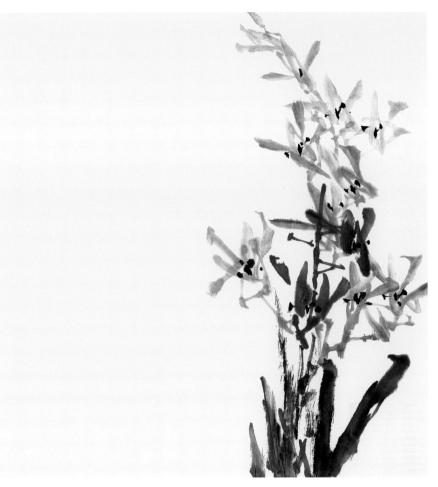

柳体笔法画兰花

柳体碑帖用笔示例

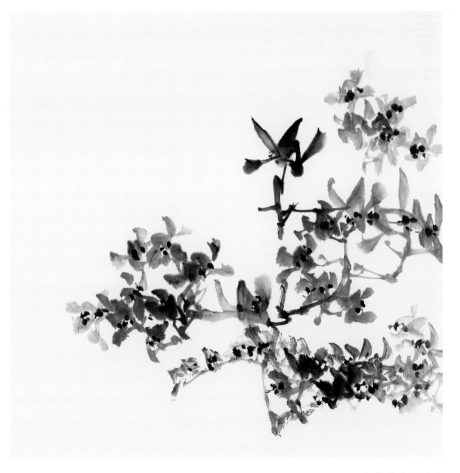

颜体笔法画兰花

颜体碑帖用笔示例

魏碑碑帖用笔示例

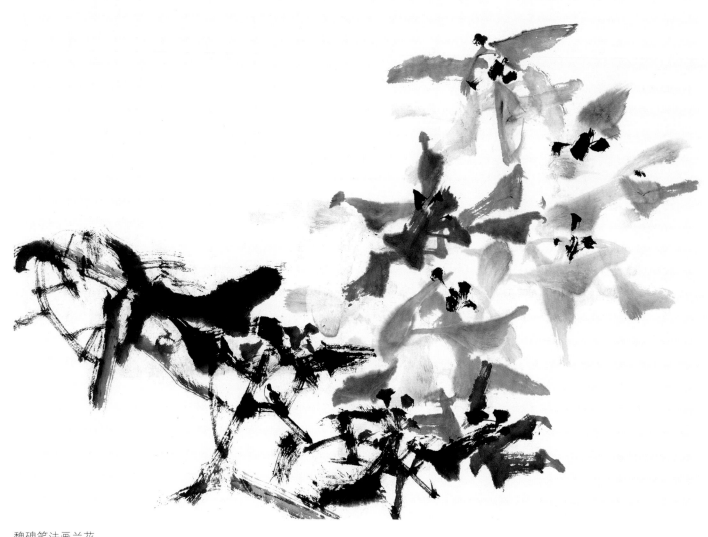

魏碑笔法画兰花

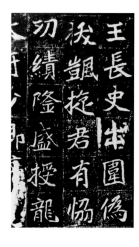
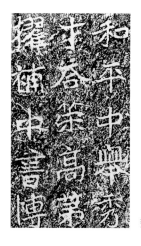

魏碑碑帖用笔示例

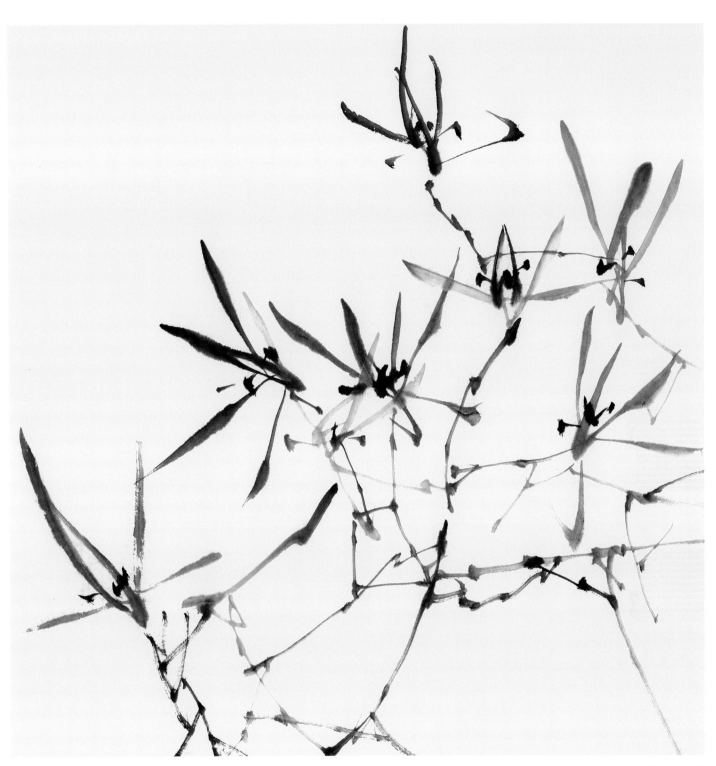

瘦金体笔法画兰花

瘦金体字帖用笔示例

唐太子率更令歐陽
書張翰帖筆法險勁
銳長驅智永亦復避
雞林常遣使求詢之書
祖聞而歎目詢之書

晃曜璇璣懸斡暄
揩薪脩祐永綏吉
引領俯仰廊廟束
襄回瞻瞵孤陋寘

二、兰花的画法与步骤分析

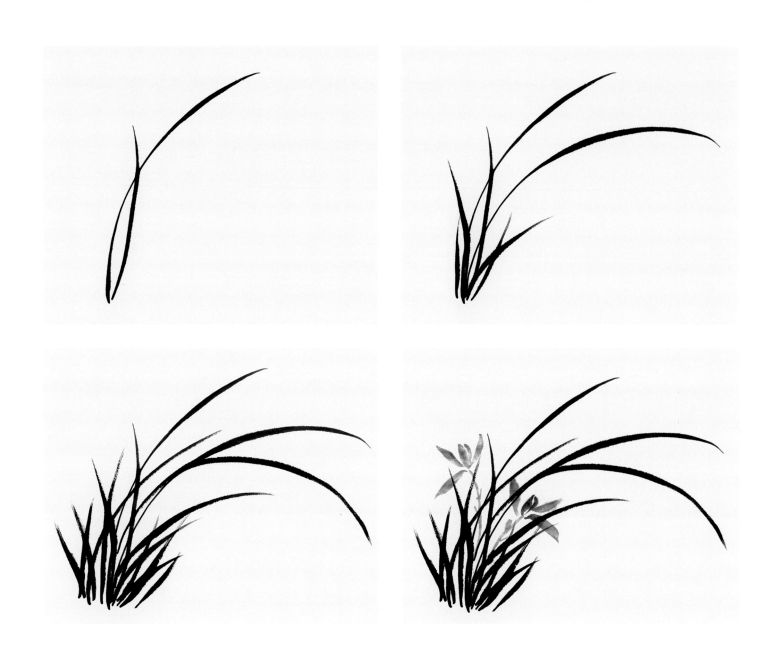

步骤一：用浓墨中锋用笔画出两笔交凤眼的兰叶形象，定出画面的走势。

步骤二：根据走势画出第三笔破凤眼的叶子，以此加强画面的走势，然后添加一些短叶。

步骤三：继续添加兰叶，使画面形象丰富起来，注意画兰叶要有长短之分，使画面线条有长短节奏。

步骤四：用淡墨画出花头，注意花头可以成串画，也可以只画单朵，根据画面需要来添加。

步骤五：用浓墨点出花蕊，至此完成兰花的形象。

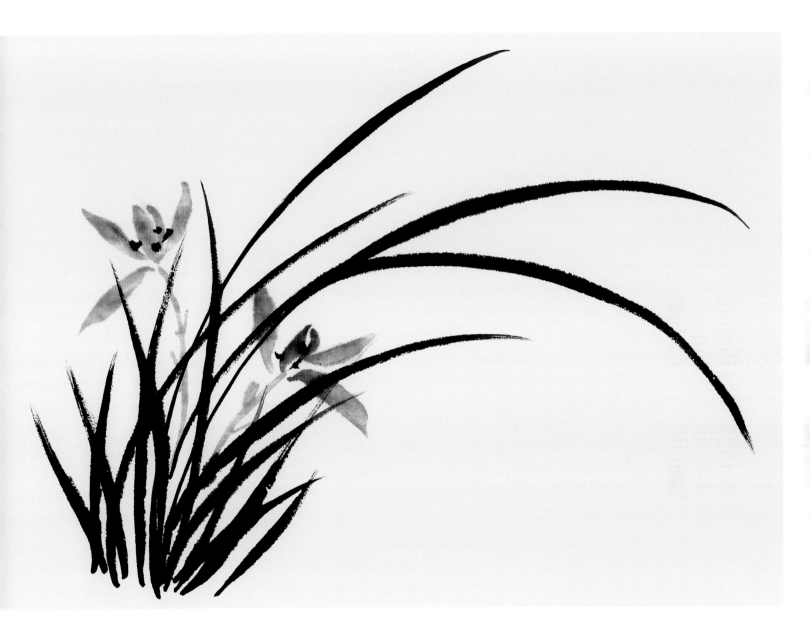

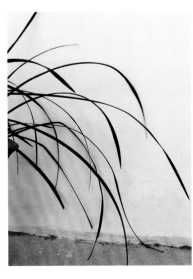

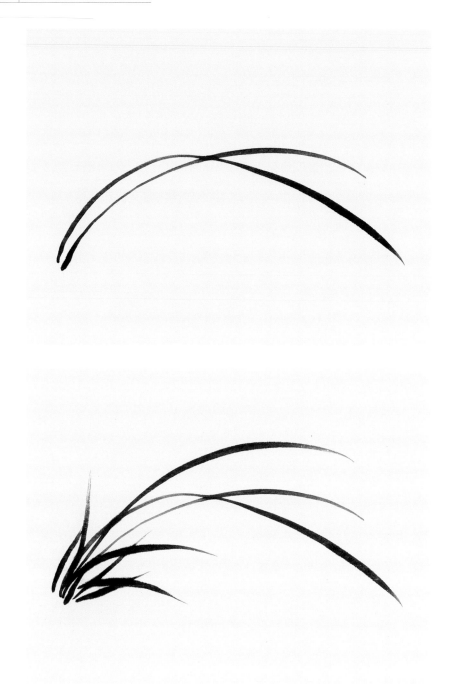

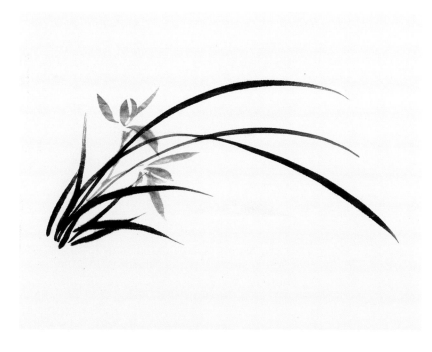

步骤一：用浓墨中锋用笔画出两笔交凤眼的兰叶形象，定出画面的走势。

步骤二：根据走势画出第三笔破凤眼的叶子，继续添加一些不同长短的兰叶，使画面形象丰富起来，同时使画面线条有长短节奏。叶子的多少根据画面需要来添加，合适了即可停笔。

步骤三：用淡墨画出两朵不同朝向的花头，两朵花头发挥各自的作用，下面一朵顺着画面的主势添加，以增强主势的力量；上面一朵以向上的走势画出，把画面往右下走的主势往上牵引，起到平衡画面走势的作用。

步骤四：最后用浓墨点出花蕊，至此完成兰花的形象。

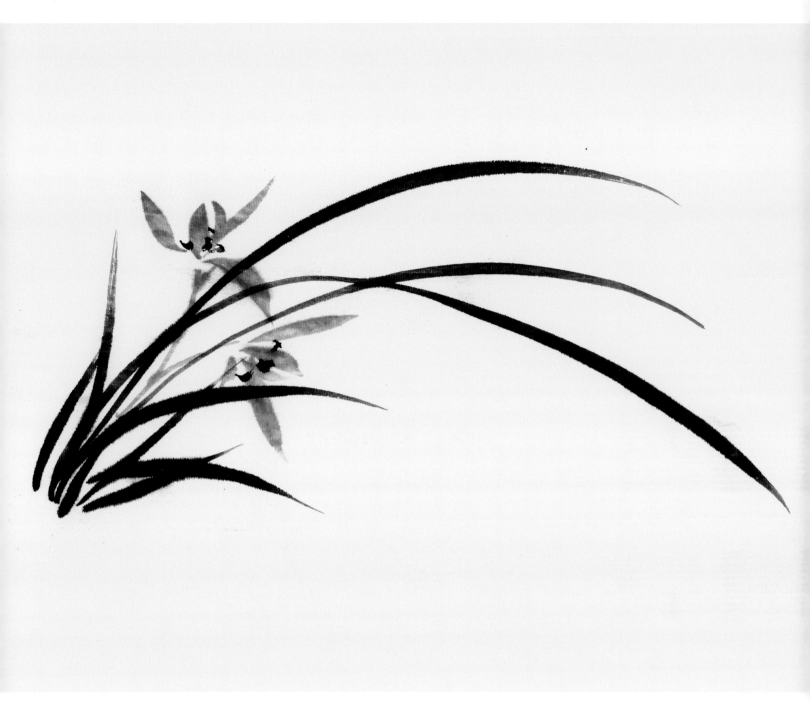

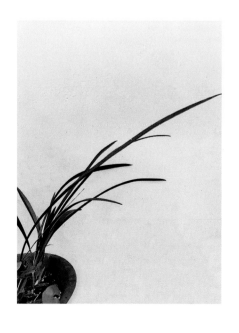

三、兰花的创作步骤

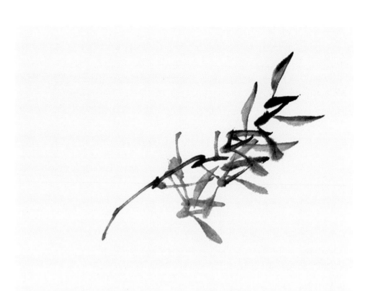

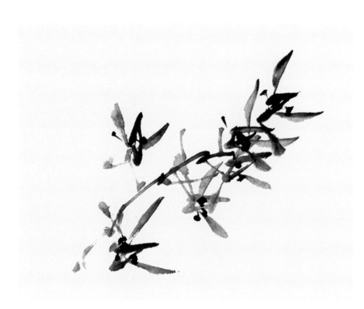
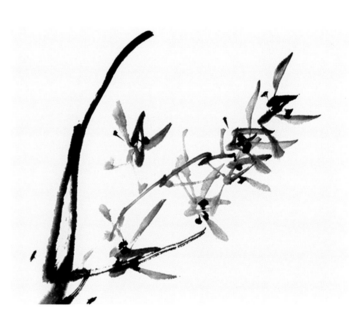

步骤一：画兰花可以以画叶子为主，也可以以画花头为主，而以画叶子为主的居多。此幅创作是以画花头为主的，那么叶子就要少画一些，反之亦然。先调出淡墨，笔头点少许浓墨画出两朵花头的基本形。

步骤二：继续添加花头，顺便把画面的主势定出来。

步骤三：在不影响主势的情况下，在主势的左右两边再各添画一朵花头，使主势的力往两边分散一些，然后用浓墨点出花蕊。

步骤四：用稍浓一点的墨画出兰叶，注意画出两三片即可，画多了就抢了花头的分量。

步骤五：调整画面，再添加一片走势向左的叶子，以便把主势的力往回拉。最后题款、盖印，完成作品的创作。

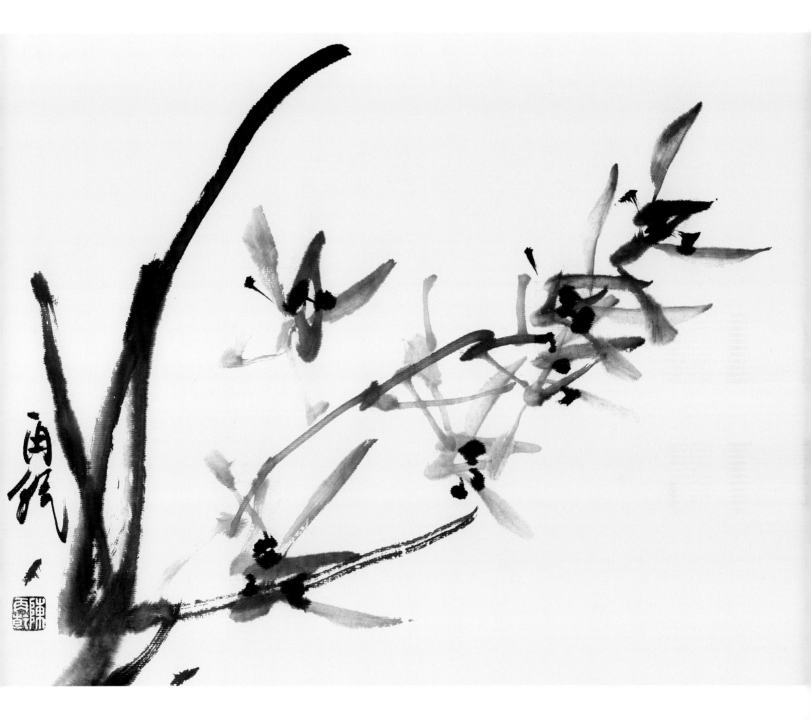

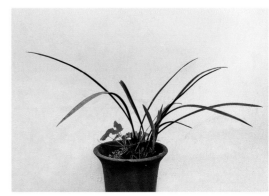

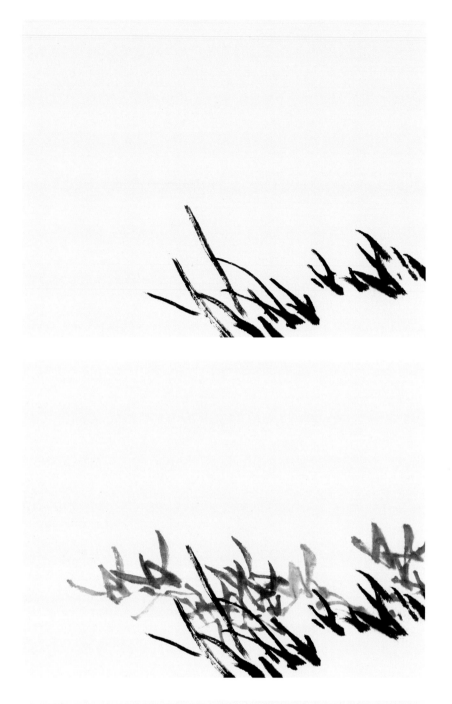

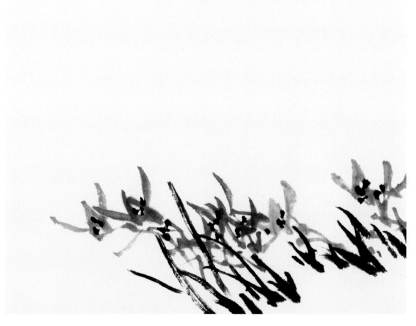

步骤一：用浓墨短笔画出兰叶，并以成组的形式来表现，这是画多株兰花时常用的表现形式，注意节奏的疏密变化。

步骤二：用淡墨依次画出花头，同样也要注意疏密的变化。

步骤三：用浓墨点出花蕊。至此画面的兰花形象基本完成，而画面的兰叶和花头只占画面的二分之一，画面上部分的空白可以做其他处理。如可以添画一些草虫或题款；也可以直接留白处理，留白能显出画面的空灵，也留给人们很多想象的空间。

步骤四：最后题款、盖印，完成作品的创作。

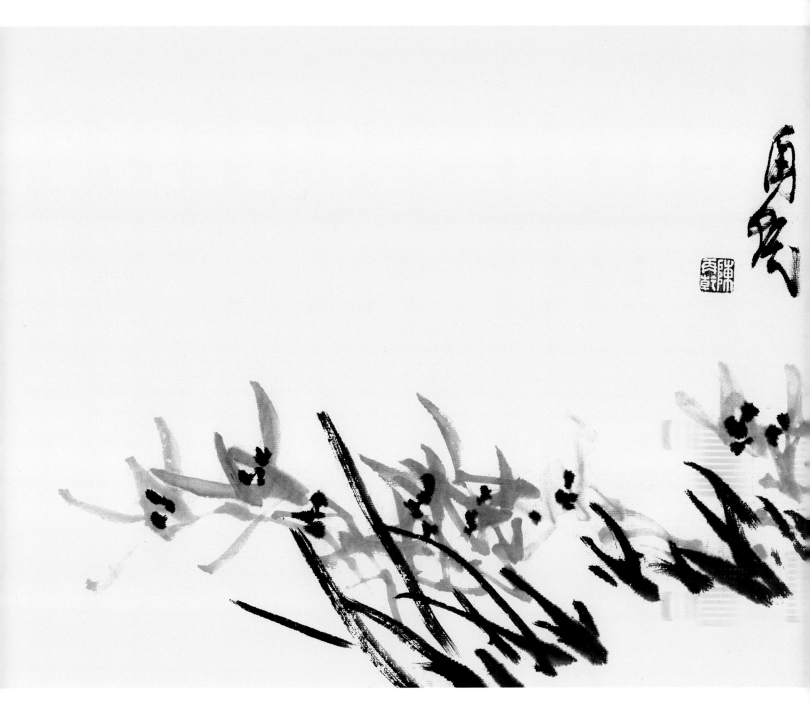

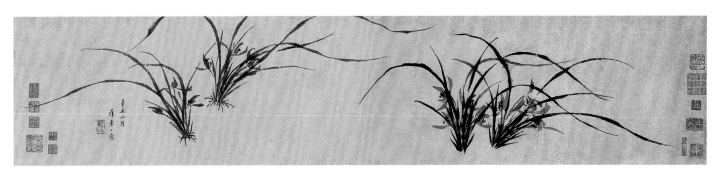

薛素素　兰花图　20.3cm×136.6cm　明代

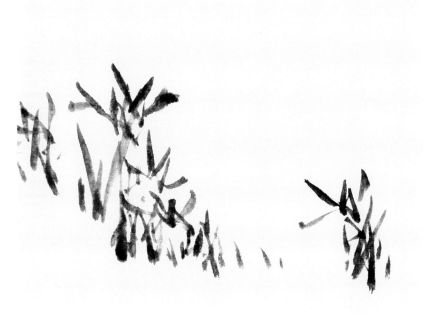

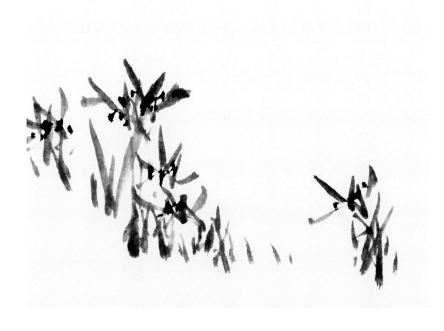

步骤一：用淡墨短笔画出兰叶，以成组的形式来表现，注意节奏的疏密变化。

步骤二：用画叶子的墨色接着画出花头，画花头也要注意疏密的变化。此时叶子与花头的墨色相同，但叶子与花头的用笔和形象组合不一样，是可以清楚分辨出来的。

步骤三：用浓墨点出花蕊，花蕊点出后，叶子与花头的形象立即拉开了。

步骤四：最后题款、盖印，完成作品的创作。

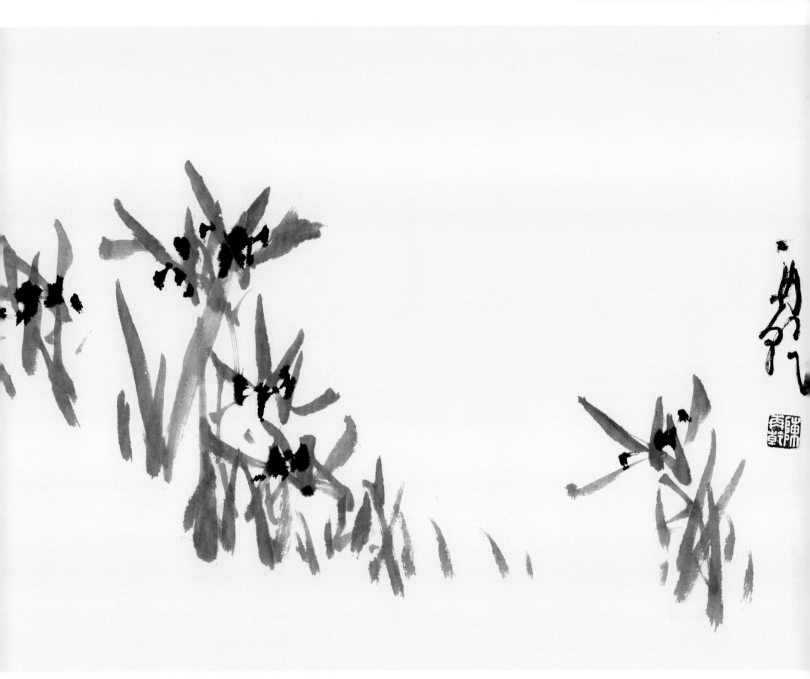

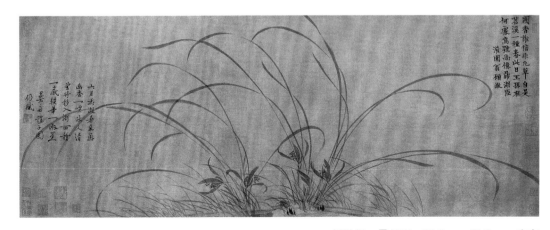

赵孟坚　墨兰图　34.5 cm×90.2 cm　南宋

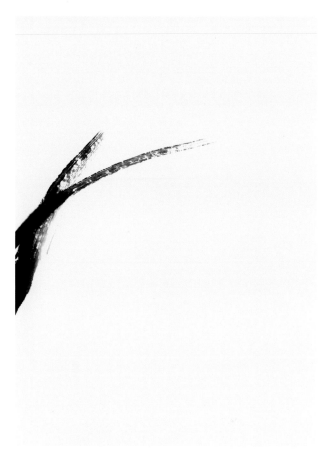
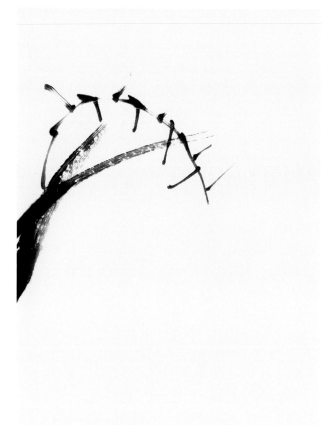
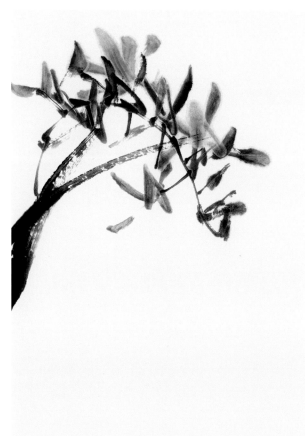
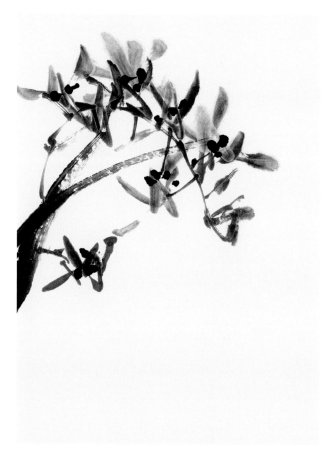

步骤一：用淡墨短笔从画面左边先画出两片兰叶，以画花头为主的形式，叶子可以先画少一点，如画到后面需要再调整添加叶子时，再继续添加。

步骤二：用淡墨画出花葶和花柄，并使其呈下垂状，此时画面的走势已经基本明确。

步骤三：用淡墨顺着花柄添画花头，注意大小、疏密、浓淡等变化。

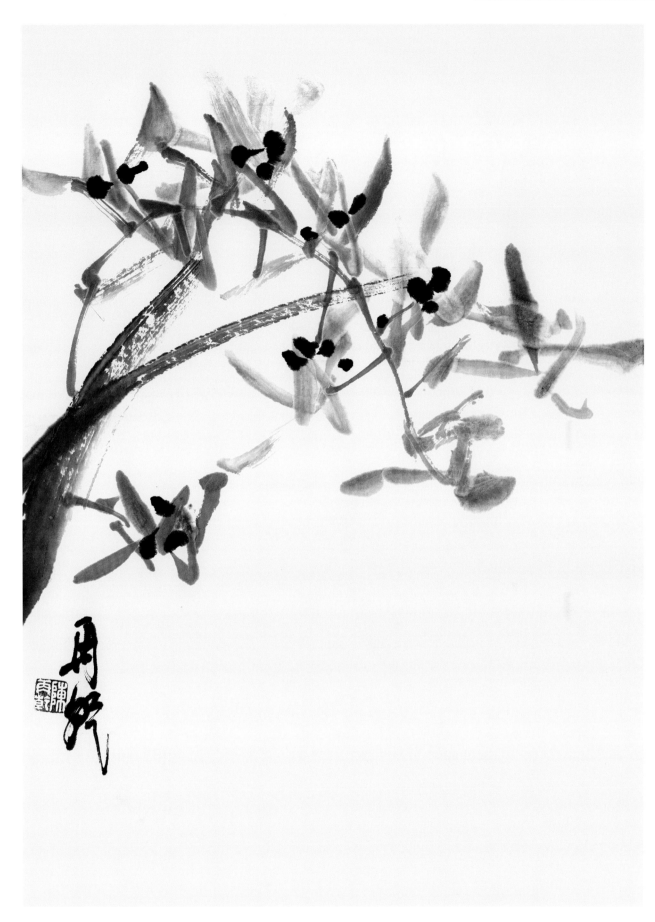

步骤四：用浓墨点出花蕊，至此兰花的形象基本完成。随后调整画面，在叶子下面添画一朵花头，以此与上面的花头呼应。

步骤五：最后题款、盖印，完成作品的创作。

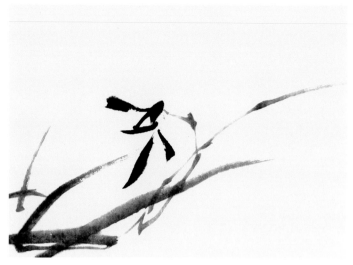

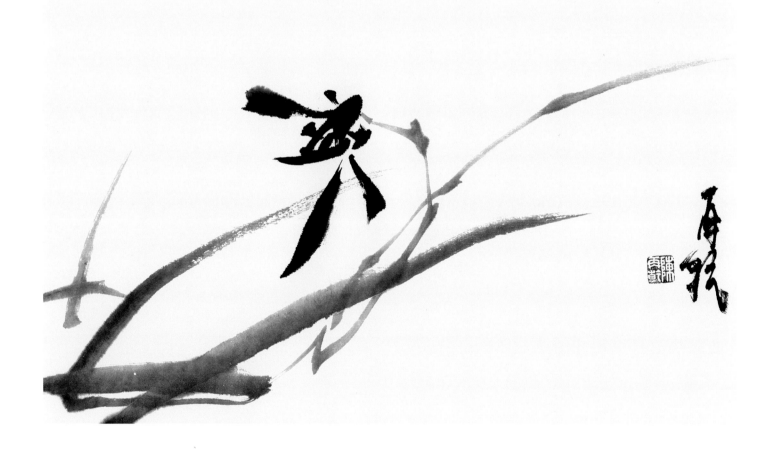

写意花鸟·兰花

步骤一：用淡墨画出兰叶，定出画面的走势。

步骤二：继续添画兰叶，接着画出花柄，一枝花葶和花柄顺着叶子的走势画出，另一枝花葶和花柄作回旋状画出，作回旋状之势是要把画面往右的主势往回拉，以便均衡画面的力。用浓墨在回旋状的花柄上画出一朵兰花，以此加强回旋的力。

步骤三：用浓墨点出花蕊，至此完成兰花的完整形象。最后题款、盖印，完成作品创作。

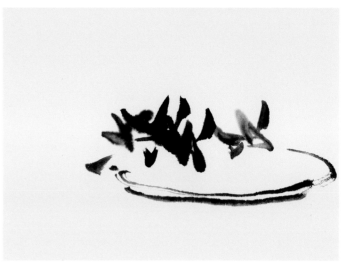

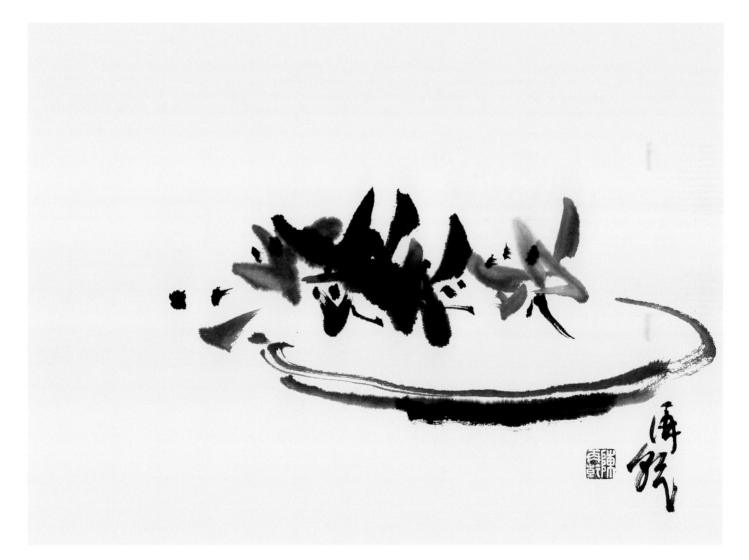

步骤一：画简贵在有意，越简单之画，越要表达出画意。先调出淡墨，笔头点少许浓墨画出散落的花头。

步骤二：用同样的墨画出盘子的基本形，使散落的花头掉在盘子中，表现出品茗清香的画意。

步骤三：调整画面，用浓墨点出花蕊，并勾画出盘子的底部。最后题款、盖印，完成作品创作。

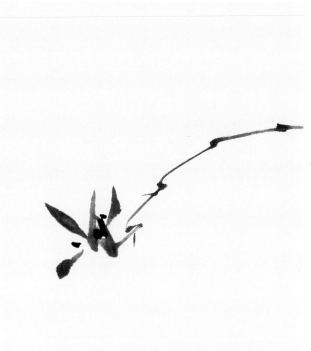
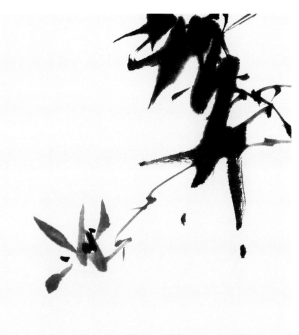
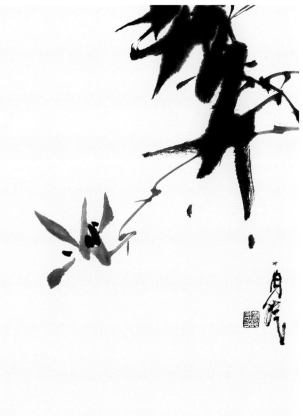

写意花鸟·兰花

步骤一：用淡墨从右上角向下画出下垂的花葶和花柄，花葶可以是一根线画出，也可分段画出。

步骤二：用淡墨画出花头，花头的朝向往上，然后用浓墨点出花蕊。

步骤三：兰花常与竹子或梅花组合，有君子之品质。用浓墨从右上角画出几组下垂的竹叶，注意竹叶的大小和疏密变化。

步骤四：最后题款、盖印，完成作品创作。

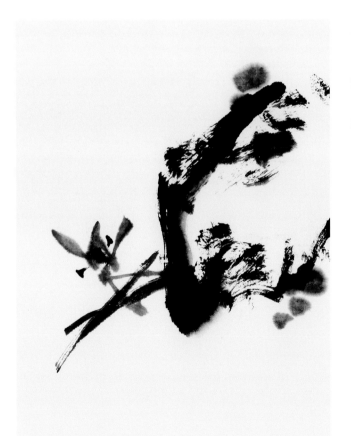

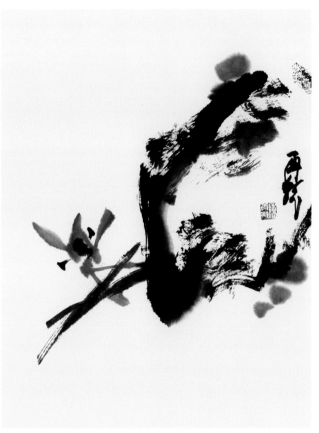

步骤一：用浓墨干笔画出一块走势向下的石头，画石头要注意石分三面的基本结构。

步骤二：用同样的墨顺着石头的走势画出兰叶，兰叶从石头后面画出，注意前后的关系。

步骤三：用淡墨画出走势向上的花头，借助花头的走势把画面的势往上拉，使画面的力均衡，然后用浓墨点出花蕊，完成兰花的形象。调整画面，用淡墨把石头上的苔点点出来。

步骤四：最后题款、盖印，完成作品创作。

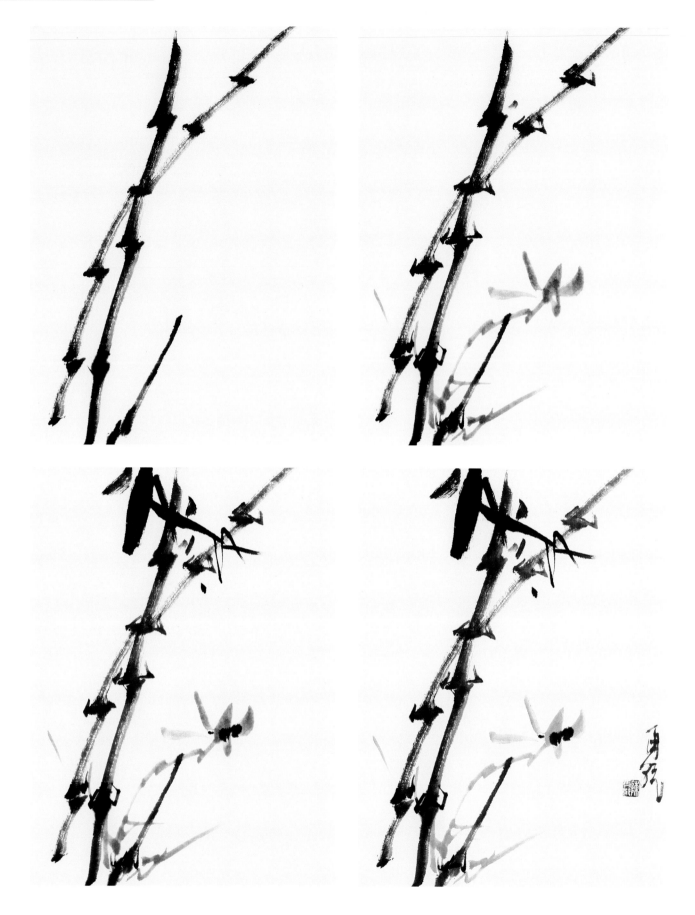

写意花鸟·兰花

步骤一：用浓墨干笔画出竹干的形象，注意竹干交叉的关系，忌两枝竹干平行画出。

步骤二：用淡墨画出兰花的花头，花头顺着竹子的走势向上生长，用浓墨点出竹节。

步骤三：用浓墨点出兰花的花蕊，然后在画面的顶端画出几片竹叶，至此画面的两个形象基本完成。兰花的叶片可画，也可不画，如需要画用淡墨画出几片即可。

步骤四：最后题款、盖印，完成作品创作。

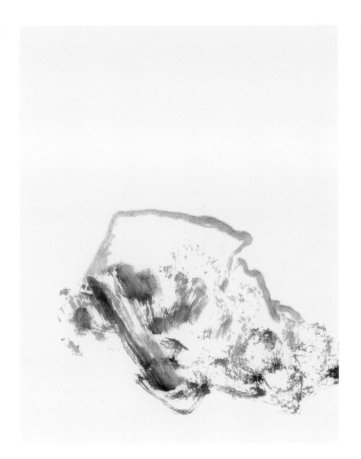

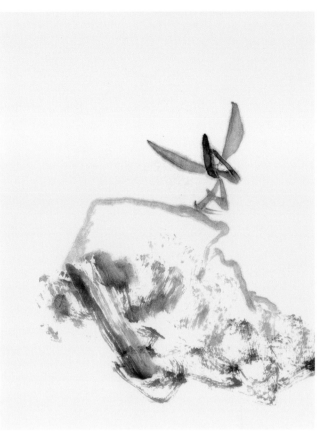

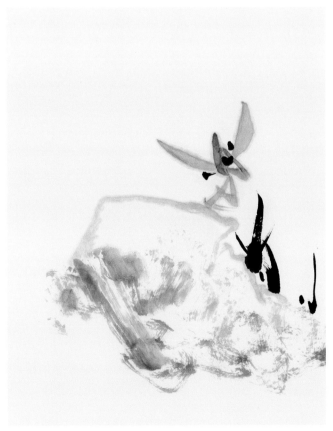

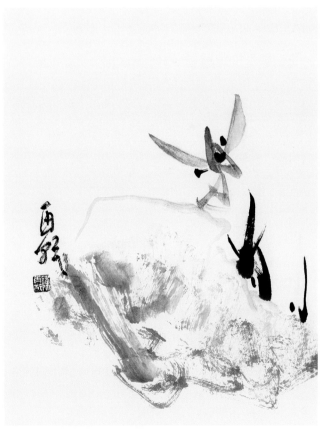

步骤一：用淡墨以挫笔的方式画出石头，注意石分三面的基本结构。

步骤二：用淡墨从石头的后面画出兰花花头。

步骤三：用浓墨点出花蕊，并画出几片兰叶。

步骤四：最后题款、盖印，完成作品创作。

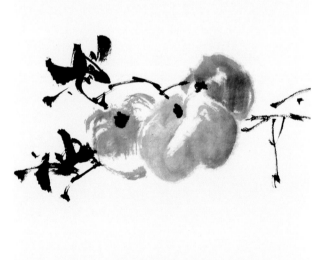
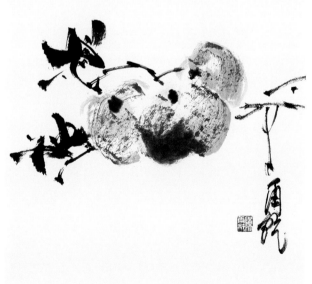

写意花鸟·兰花

步骤一：用淡墨画出几个水果的形象。

步骤二：用浓墨从水果的后面画出兰花花头，花头与水果形成鲜明的浓淡对比。

步骤三：用浓墨点出花蕊和水果的果蒂，用干笔画出兰花的花葶和花柄。

步骤四：最后题款、盖印，完成作品创作。

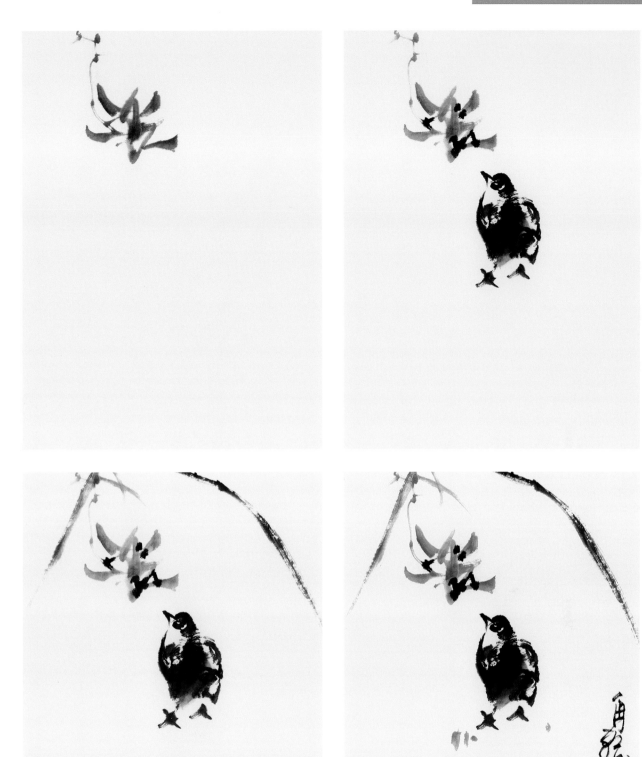

步骤一：用淡墨从画面顶端画出下垂的花头。

步骤二：用浓墨点出花蕊，接着添画一只小鸟，小鸟抬头看向花头，似在闻花香或欣赏花之美，增加了画面的趣味。

步骤三：先调淡墨，笔头点些浓墨画出兰叶，这样画出的叶子形成一浓一淡的对比，叶子的分布也形成了一疏一密的对比。

步骤四：调整画面，在小鸟的脚下点出几点淡墨，以此表现地面生长的东西或其他，增强了画面的视觉效果。最后题款、盖印，完成作品创作。

四、范画与欣赏

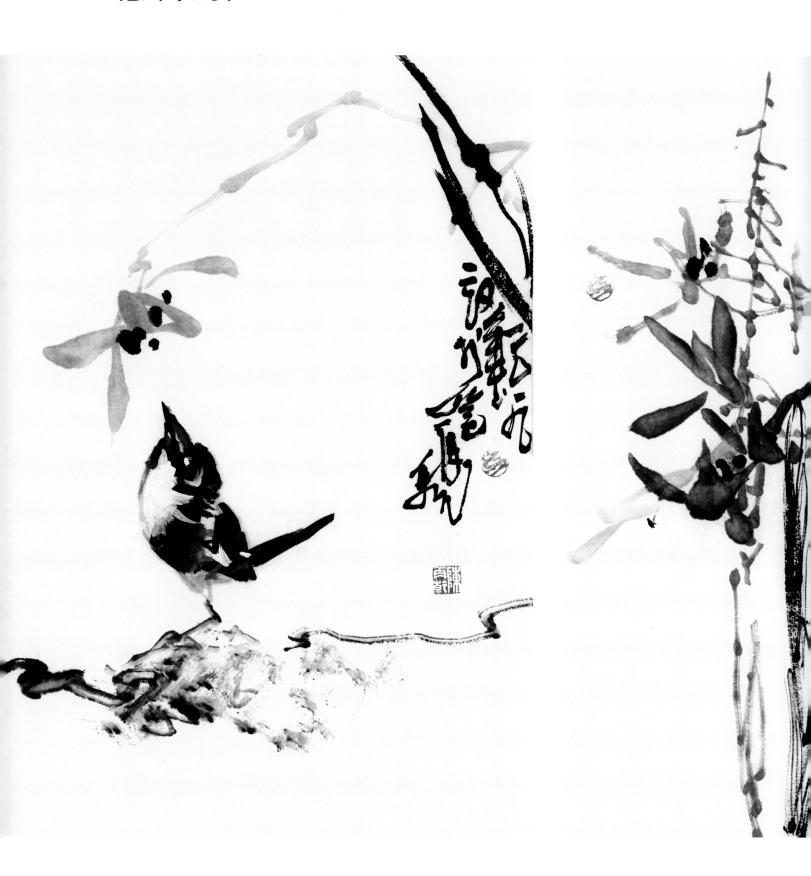

陈再乾　品茗幽香　45cm×34cm　2019年

陈再乾　蕙风　45cm×34cm　2019年

陈再乾　清露　45cm×34cm　2019年

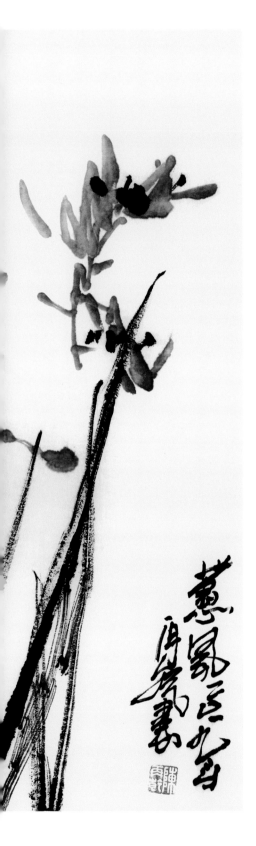

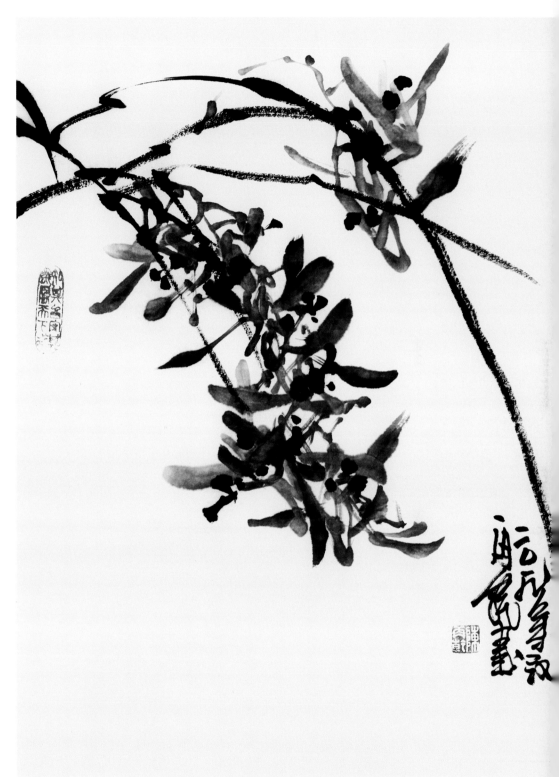

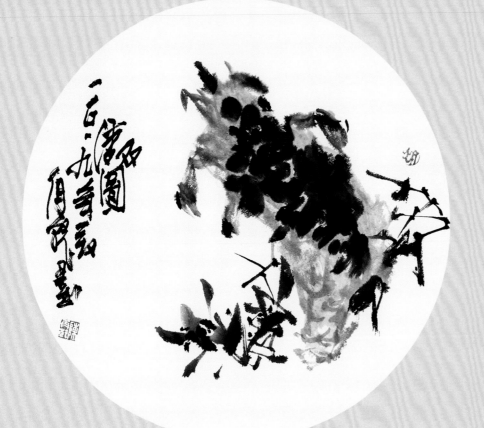

陈再乾　双清图一　45cm×45cm　2019年

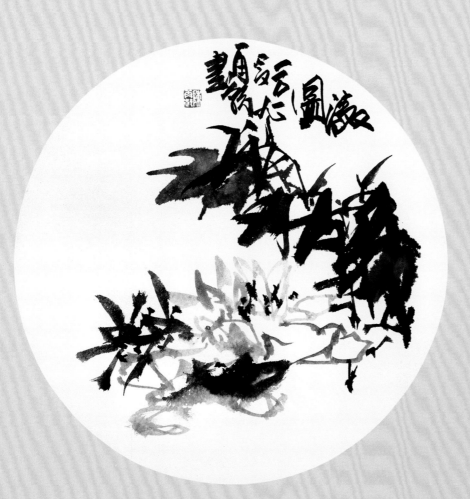

陈再乾　双清图二　45cm×45cm　2019年

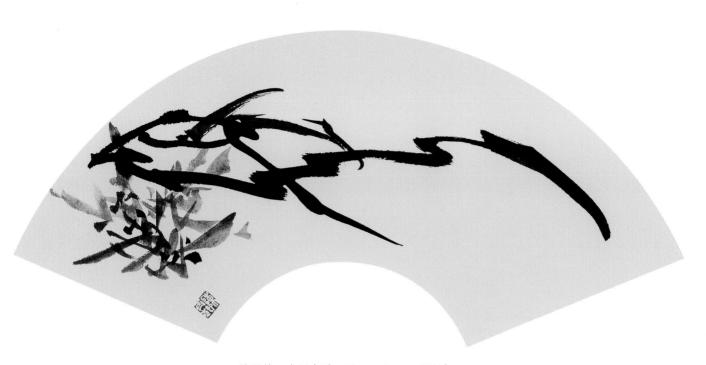

陈再乾　幽兰有香　28cm×45cm　2019年

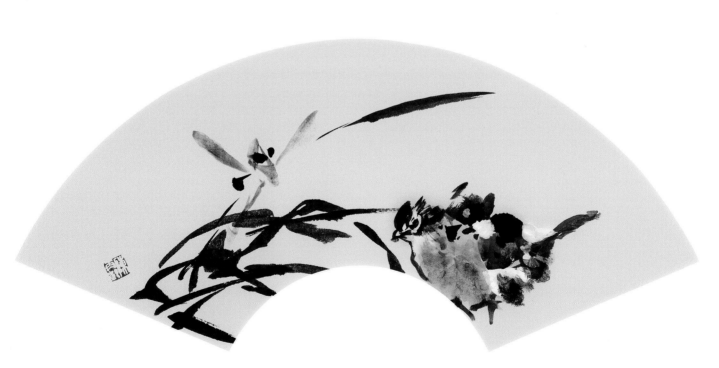

陈再乾　观花影　28cm×45cm　2019年

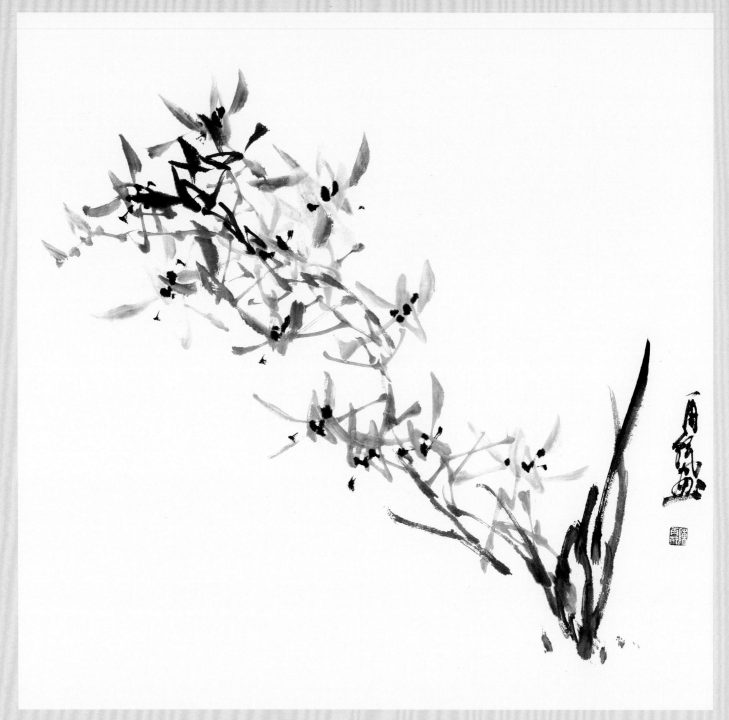

陈再乾　清幽图　68cm×68cm　2020年

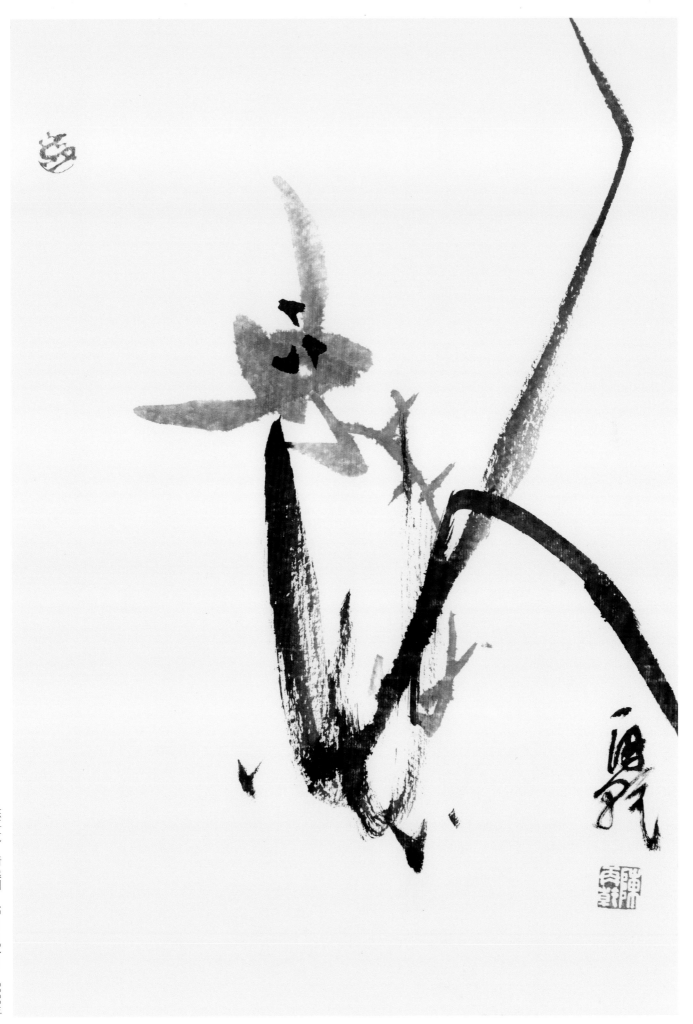

陈再乾　清逸图　45 cm×34 cm　2020年

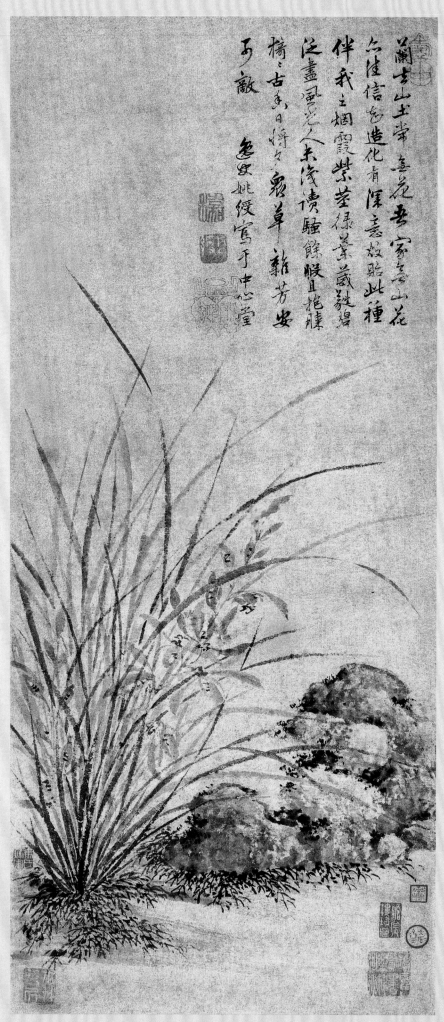

姚绶　兰石图　64cm×28cm　明代

历代兰花诗词选

水墨兰花

（明·徐渭）

绿水唯应漾白苹，胭脂只念点朱唇。
自从画得湘兰后，更不闲题与俗人。

题画兰

（清·郑板桥）

身在千山顶上头，突岩深缝妙香稠。
非无脚下浮云闹，来不相知去不留。

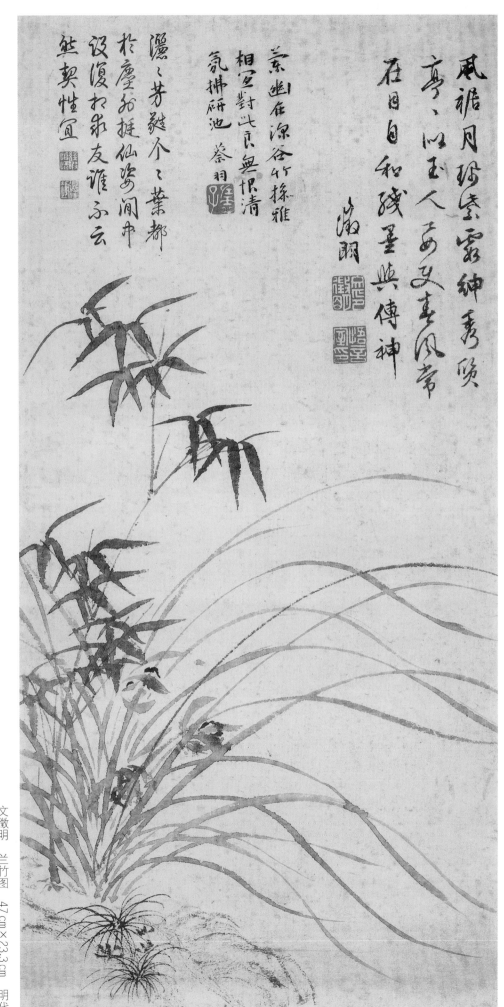

风裙月珮委霓绅秀颀
亭、亭似玉人为玉立春风常
在日自知残墨兴传神
澄明

萧幽在深谷竹孙雅
相对此良无恨清
氤拂研池 蔡羽

潇潇芳甤个个叶都
於尘孙挺仙姿闲卉
设复招来友谁不云
然契性宜

文徵明　兰竹图　47cm×23.3cm　明代

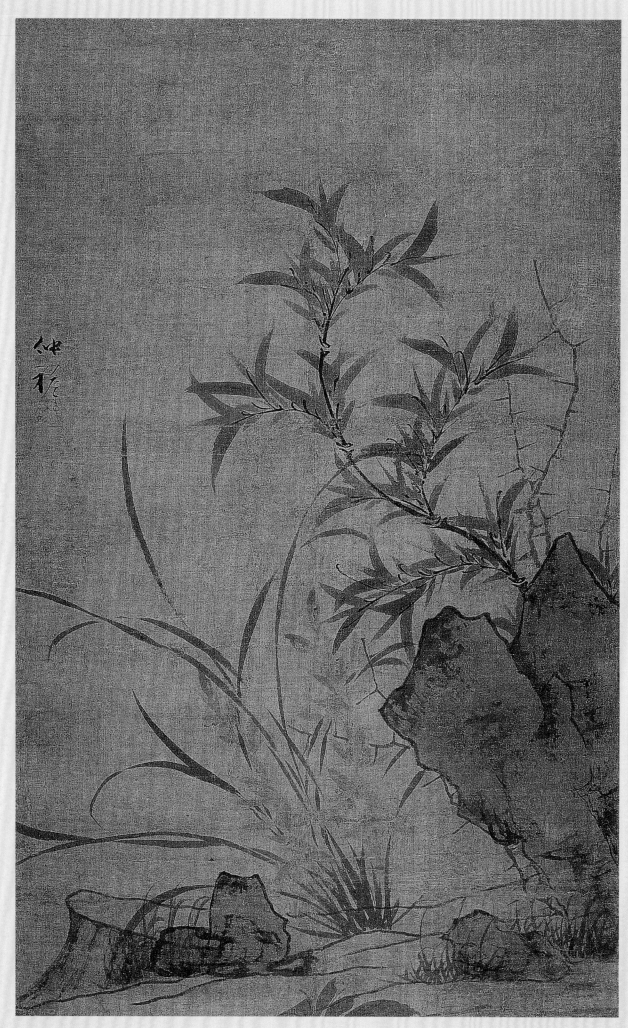

赵雍　青影红心图　74.6cm×46.4cm　元代

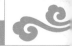

历代兰花诗词选

兰花二首

（明·李日华）

燕泥欲坠湿凝香，楚畹经过小蝶忙。
如向东家入幽梦，尽教芳意著新妆。

懊恨幽兰强主张，花开不与我商量。
鼻端触著成消受，着意寻香又不香。

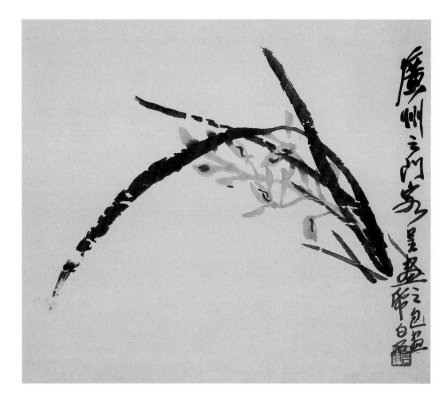

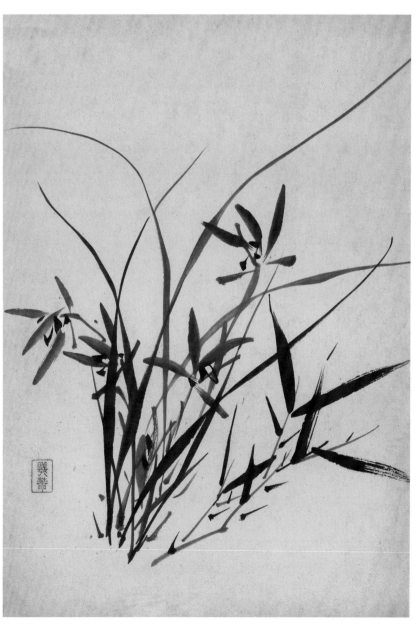

齐白石　墨兰　37cm×43cm　现代

诸昇　兰竹石图册一　32cm×33cm　清代

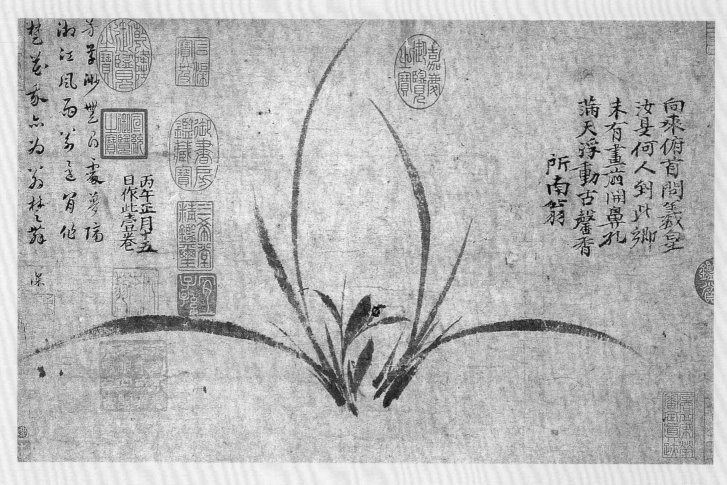

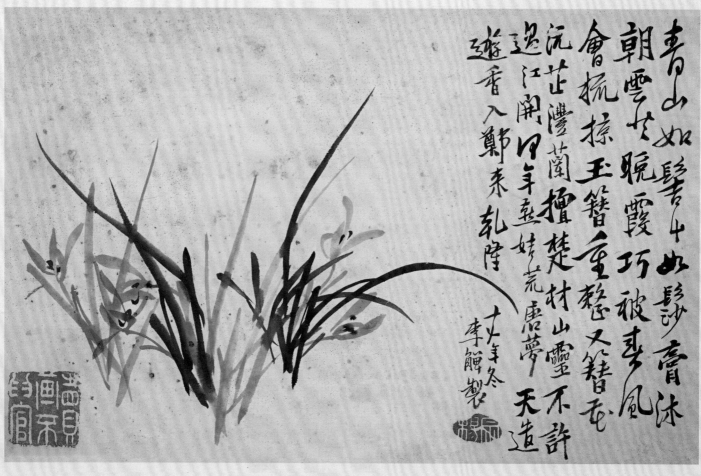

郑思肖　墨兰图　25.7cm×42.4cm　南宋

李鱓　兰花　26cm×40.9cm